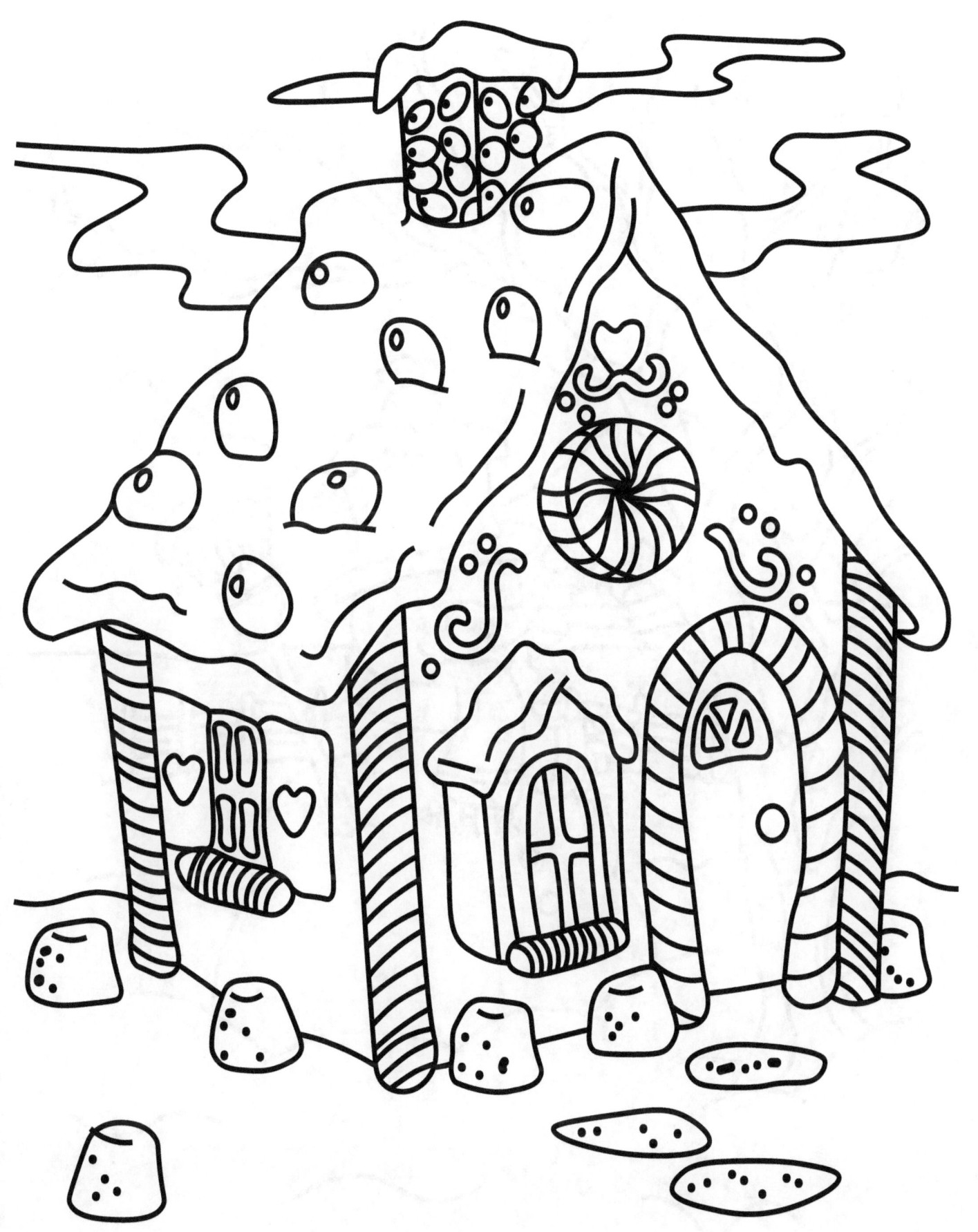

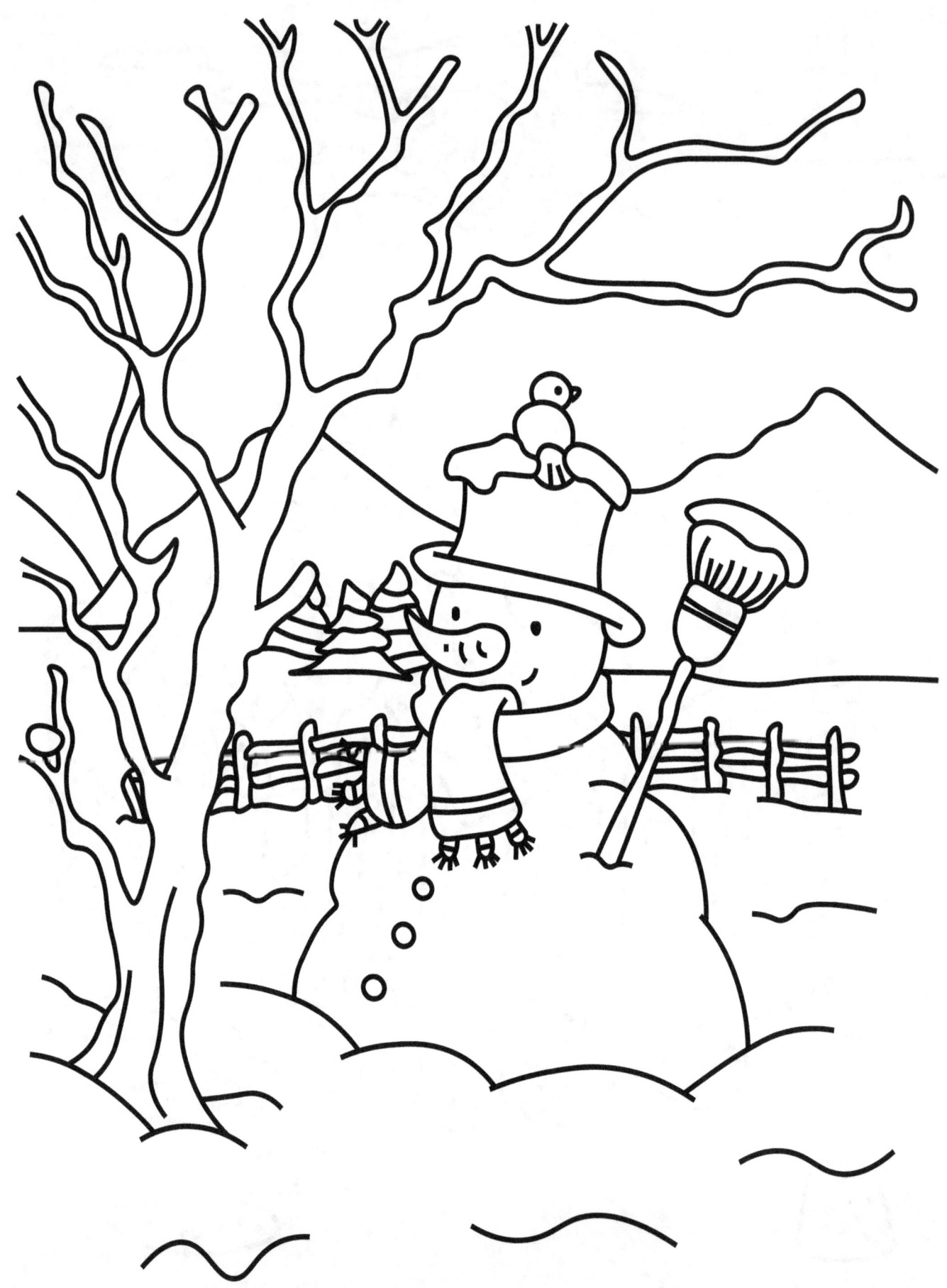

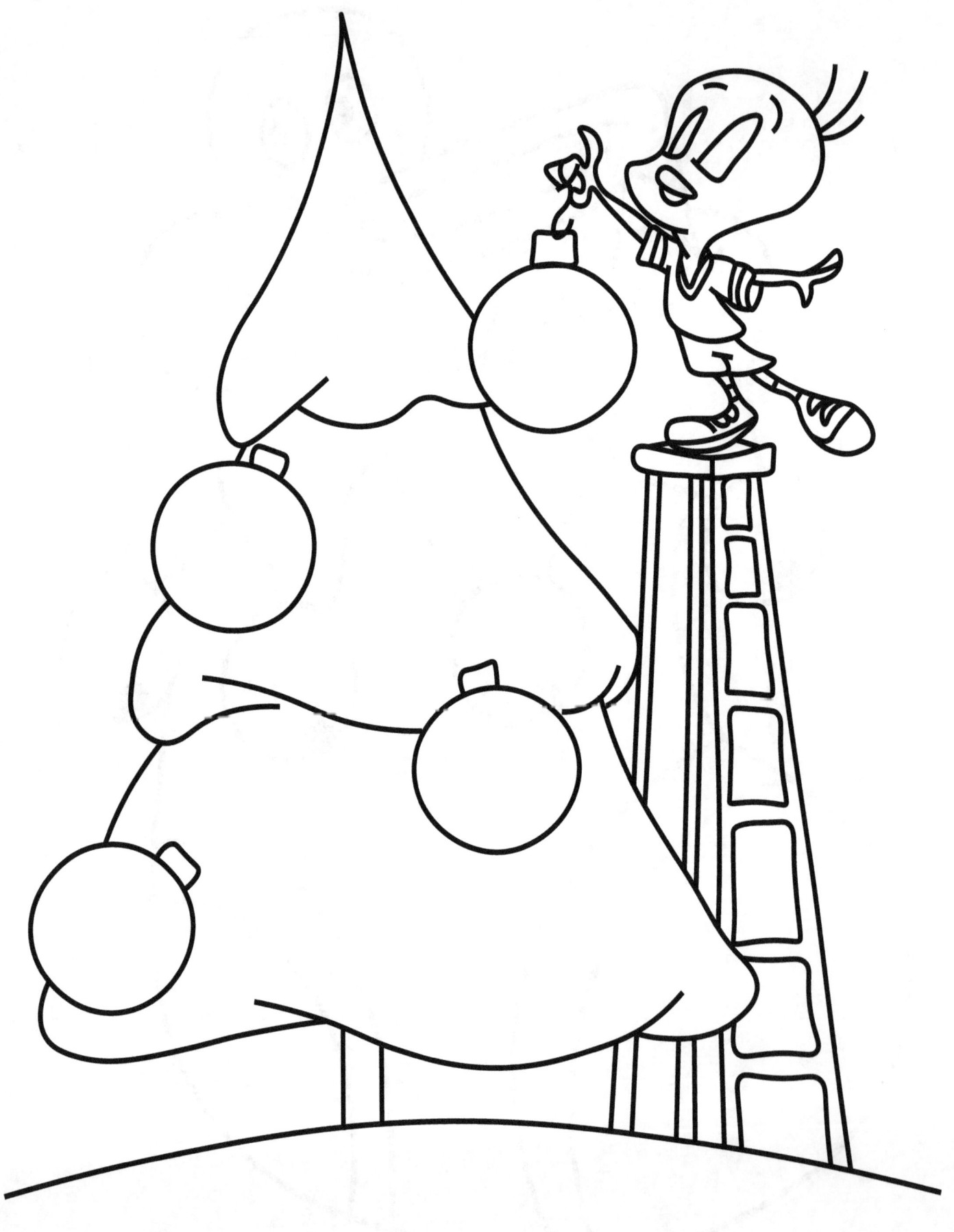

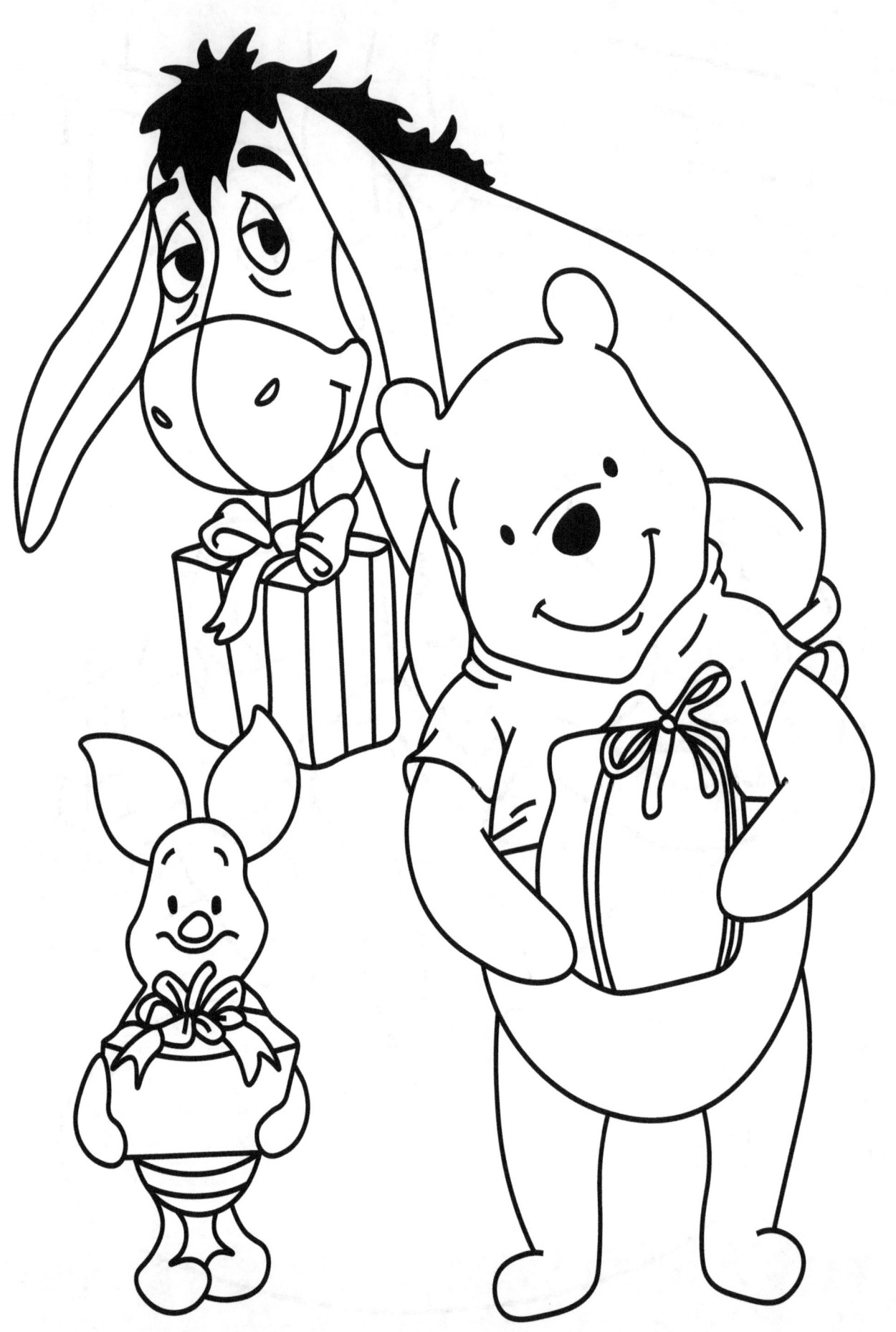

L.A. Jones©2016 All rights reserved
ISBN-13:978-1535259415
ISBN-10:1535259418

www.ingramcontent.com/pod-product-compliance
Lightning Source LLC
Chambersburg PA
CBHW080711190526
45169CB00006B/2337